Este libro pertenece a

· ·

Note

Magical colorings

6 + 3 = ☐ yellow 1 + 2 = ☐ blue

2 + 5 = ☐ green 1 + 4 = ☐ orange

3 + 5 = ☐ red 2 + 2 = ☐ pink

Note

Magical colorings

6 + 3 = ☐ yellow

2 + 5 = ☐ green

3 + 5 = ☐ red

1 + 2 = ☐ blue

1 + 4 = ☐ orange

2 + 2 = ☐ pink

Note

Magical colorings

6 + 3 = ☐ yellow 1 + 2 = ☐ blue

2 + 5 = ☐ green 1 + 4 = ☐ orange

3 + 5 = ☐ red 2 + 2 = ☐ pink

Note

Magical colorings

6 + 3 = [] yellow

2 + 5 = [] green

3 + 5 = [] red

1 + 2 = [] blue

1 + 4 = [] orange

2 + 2 = [] pink

Note

Magical colorings

6 + 3 = ☐ yellow

2 + 5 = ☐ green

3 + 5 = ☐ red

1 + 2 = ☐ blue

1 + 4 = ☐ orange

2 + 2 = ☐ pink

Note

Lightning Source UK Ltd.
Milton Keynes UK
UKHW05092721052l
384l22UK000llB/609